中國碑帖名品 [四十九]

歐陽通道因法師碑

上海書畫出版社

前言

中華文明綿延五千餘年，文字實具第一功。從倉頡造字而雨粟鬼泣的傳說起，歷經華夏子民智慧聚集、薪火相傳，終使漢字生生不息、蔚爲壯觀。伴隨著漢字發展而成長的中國書法，基於漢字象形表意的特性，在一代又一代書寫者的努力之下，最終超越其實用意義，成爲一門世界上其他民族文字無法企及的純藝術，并成爲漢文化的重要元素之一。在中國知識階層看來，書法是中國人『澄懷味象』、寓哲理於詩性的藝術最高表現方式，她淨化、提升了人的精神品格，歷來被視爲『道』『器』合一。而事實上，中國書法確實包羅萬象，從孔孟釋道到各家學說，從宇宙自然到社會生活，中華文化的精粹，在其間都得到了種種反映，書法無愧爲中華文化的載體。書法又推動了漢字的發展，篆、隸、草、行、真五體的嬗變和成熟，源於無數書家承前啓後，對漢字美的不懈追求，多樣的書家風格，則愈加顯示出漢字的無窮活力。那些最優秀的『知行合一』的書法家們是中華智慧的實踐者，他們彙成的這條書法之河印證了中華文化的發展。

因此，學習和探求書法藝術，實際上是瞭解中華文化最有效的一個途徑。歷史證明，漢字及其書法衝破了民族文化的隔閡和時空的限制，在世界文明的進程中發生了重要作用。我們堅信，在今後的文明進程中，這一獨特的藝術形式，仍將發揮出巨大的力量。然而，在當代這個社會經濟高速發展、不同文化劇烈碰撞的時期，書法也遭遇前所未有的挑戰，這其間自有種種因素，而漢字書寫的退化，或許是書法之道出現蹀蹀不前窘狀的重要原因，因此，有識之士深感傳統文化有『迷失』、『式微』之虞。書法藝術的健康發展，有賴對中國文化、藝術真諦更深刻的體認，彙聚更多的力量做更多務實的工作，這是當今從事書法工作的專業人士責無旁貸的重任。

有鑒於此，上海書畫出版社以保存、還原最優秀的書法藝術作品爲目的，承繼五十年出版傳統，出版了這套《中國碑帖名品》叢帖。該叢帖在總結本社不同時段字帖出版的資源和經驗基礎上，更加系統地觀照整個書法史的藝術進程，彙聚歷代尤其是今人對不同書體不同書家作品（包括新出土書跡）的深入研究，以書體遞變爲縱軸，以書家風格爲橫綫，遴選了書法史上最優秀的書法作品彙編成一百冊，再現了中國書法史的輝煌。

爲了更方便讀者學習與品鑒，本套叢帖在文字疏解、藝術賞評諸方面做了全新的嘗試，使文字記載、釋義的屬性與書法藝術造型、審美的作用相輔相成，進一步拓展字帖的功能。同時，我們精選底本，并充分利用現代高度發展的印刷技術，精心校核、原色印刷，幾同真跡，這必將有益於臨習者更準確地體會與品味、披覽全帙，思接千載，我們希望通過精心編撰、系統規模的出版工作，能爲當今書法藝術的弘揚和發展，起到綿薄的推進作用，以無愧祖宗留給我們的偉大遺產。

上海書畫出版社

簡 介

歐陽通，字通師，潭州臨湘（今湖南長沙）人。歐陽詢第四子。早孤，母徐氏教以父書。初拜蘭臺郎，儀鳳中累遷中書舍人，封渤海公，天授初轉司禮卿判納言事，二年爲相，因反武承嗣陰謀奪取儲位被害。其書法筆力遒健，意度飄逸，與其父有『大小歐陽』之譽。

《道因法師碑》，全稱《大唐故繙經大德益州多寶寺道因法師碑文并序》。李儼製文，歐陽通書，范素鐫。唐高宗龍朔三年（六六三）立。碑高三百二十釐米，寬一百四十釐米，三十四行，行七十三字。碑頭雕爲螭首，碑額楷書『故大德因法師碑』七字。碑石現存西安碑林。此碑文字完整，詳載道因法師一生事迹。《宋高僧傳》卷二所載道因法師傳，即節録自此碑。

本次選用之本爲上海圖書館所藏南宋精拓本，十一行『冰釋』、十三行『善逝』未損，二十七行『脱屣於夢境』之『於』字完好。有翁斌孫、翁闓運等題跋。整幅爲朵雲軒所藏，百年前舊拓。均爲首次原色全本影印。

大唐故翻經大德益州多寶寺道因法師碑文并序

中臺司藩大夫隴西李儼製文
蘭臺郎將勃海縣開國男都尉歐陽通書

夫顯仁藏用，義炳乎天經；垂象著明，道光乎地紀。至若控寂寥之境，蹈虛無之塗，拔苦海於羣生，出迷津於庶品者，其唯釋氏之教乎。

法師諱道因，俗姓侯氏，濮陽人也。荒茫緬邈，邃古之流緒難詳；簪纓繼軌，中葉之英聲可紀。昭考雅量淹和，仁義資其素履；令德沖邃，文史煥乎爰發。見機而作，知微知彰；量能而仕，循名責實。春秋鼎盛，藝業惟新。

法師含章挺生，稟茲上哲。氣蘊沖和，神凝粹靈。器宇弘深，襟情朗徹。爰初齠齔，早蘊慈悲。孝友因心，溫恭成性。

年甫十四，辭親出家。入道場而志堅，遊法苑而神王。

（碑文漫漶，多字不可辨識）

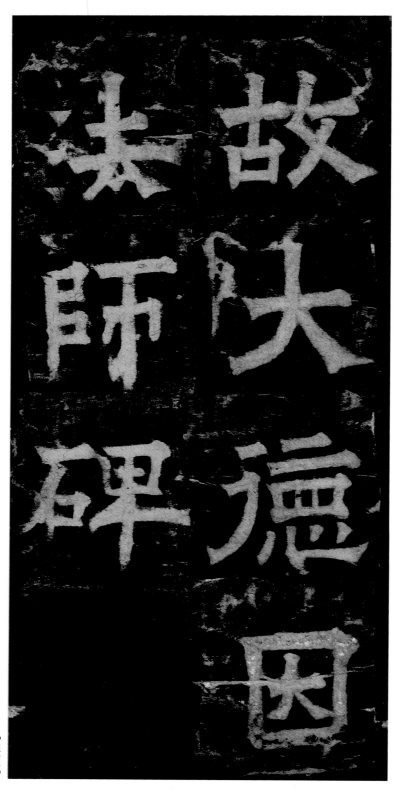

故陝大德因法師碑

道因法師碑南宋脫本

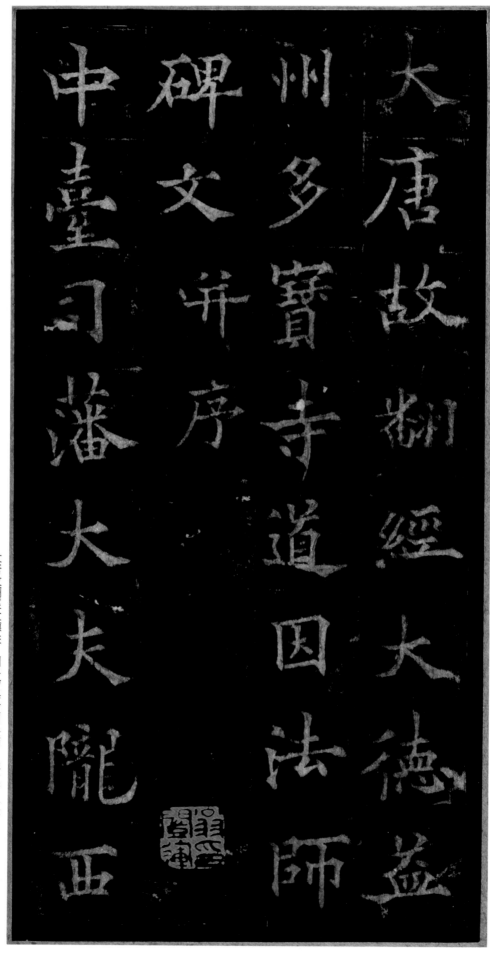

大唐故翻經大德益／州多寶寺道因法師／碑文，并序。／中臺司藩大夫隴西／

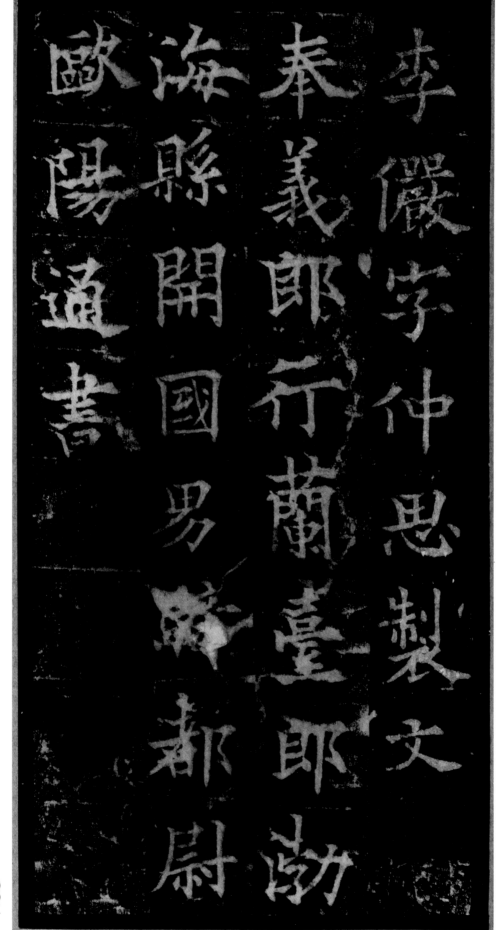

李儼字仲思製文。／奉義郎、行蘭臺郎、渤／海縣開國男、騎都尉／歐陽通書。／

大哉乾元：形容天之大德。語出
《易·乾卦》：『大哉乾元，萬
物資始，乃統天。』

十翼：《易》的《上象》、《下
象》、《上繫》、《下繫》、《文
言》、《說卦》、《序卦》、
《雜卦》十篇，相傳爲孔子所
作，總稱『十翼』。翼：輔助。

九流：本指先秦的儒、道、陰
陽、法、名、墨、縱橫、雜、農
九個學術流派。泛指各種學說。

大哉乾元，播物垂象。／肇有書契，文籍生焉。／雖十翼精微，陰陽之／化不測；九流沉奧，仁／

〇〇六

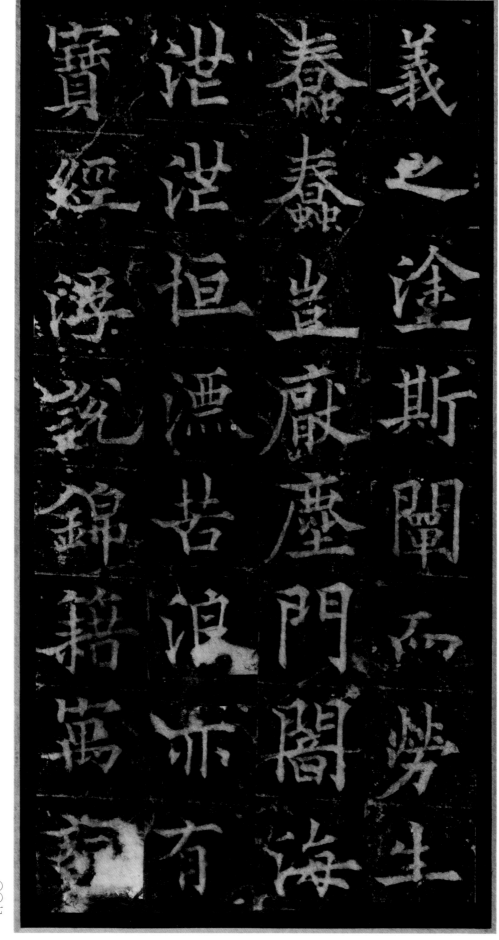

義之塗斯聞。而勞生／蠢蠢，豈厭塵門；闇海／茫茫，恒漂苦浪。亦有／寶經浮說，錦籍寓詞。／

邪山：佛教語。比喻謬論。

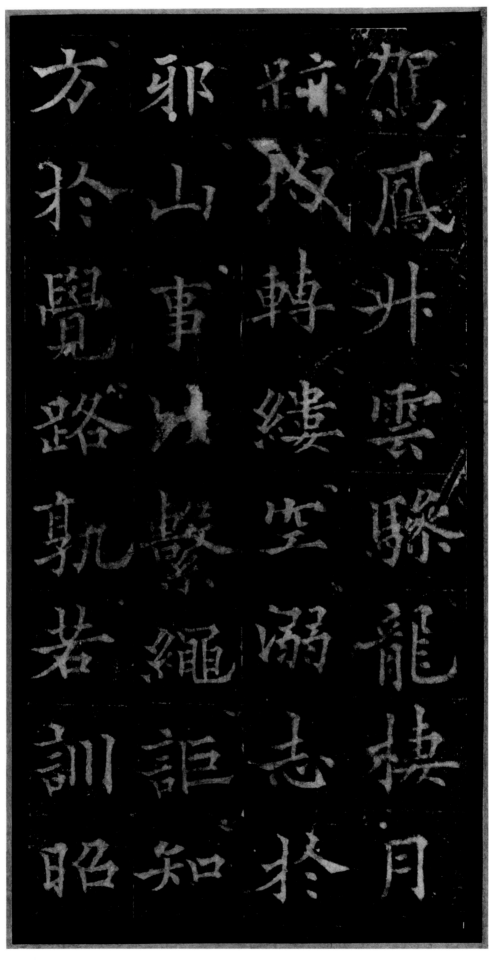

駕鳳升雲，驂龍棲月。／跡均轉縷，空溺志於／邪山；事比繫繩，詎知／方於覺路？孰若訓昭／

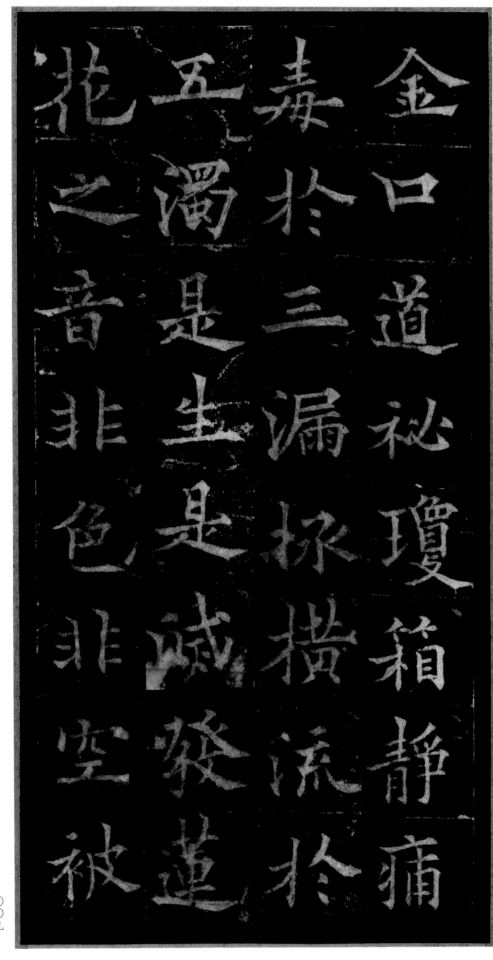

金口？道秘瓊箱，静痛／毒於三漏，拯橫流於／五濁？是生是滅，發蓮／花之音；非色非空，被／

静：通『靖』。平息，平定。

痛毒：很深的痛苦，大苦。

三漏：佛教指令有情留住於三界的欲漏、有漏、無明漏等三種煩惱。『漏』在佛教中是煩惱的異名。

五濁：佛教謂塵世中煩惱痛苦熾盛，充滿五種渾濁不淨，即劫濁、見濁、煩惱濁、衆生濁和命濁。

栴檀：梵文「栴檀那」的省稱。即檀香。

鶴林：指佛入滅之處。佛於娑羅雙樹間入滅時，林色變白，如白鶴群栖，故稱。

稅軫：一般作「稅車」，即停車。比喻死亡。

鳥筆：鳥書。一種用以書幡信的古體書。

揔：即總。揔持：佛教語。謂持善不失，持惡不生，具備眾德。

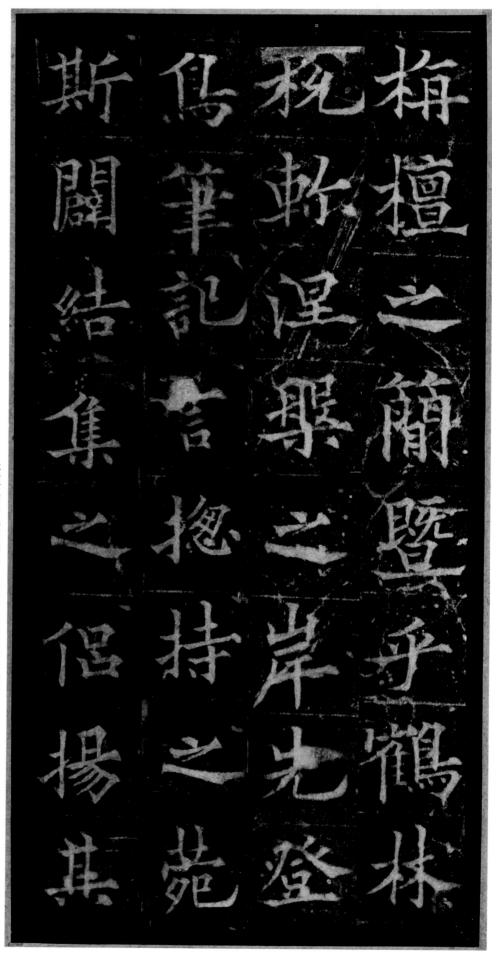

栴檀之簡。暨乎鶴林／稅軫，涅槃之岸先登；／鳥筆記言，揔持之菀／斯闢。結集之侶，揚其／

生：指竺道生，本姓魏，鉅鹿（今河北平鄉）人，寓居彭城。本爲官宦子弟，幼年跟從竺法汰出家。肇：指僧肇，俗姓張，京兆（今陝西西安）人。竺道生和僧肇都是東晉著名佛教學者，并均是鳩摩羅什的得意門生，被列於羅什門下『四聖』、『十哲』之中。

遐騫：遠邁。

安：道安，東晉高僧。常山扶柳（河北正定）人。俗姓衛，十二歲出家，曾致力於佛經翻譯，及諸經序文、注釋之作。將經典釋分爲序分、正宗分、流通分等三科，沿用至今。

什：鳩摩羅什，本印度人，但生長於龜茲，出家後，通大乘經論。後秦姚興弘始三年來到長安，在逍遙園翻譯經典，前後所譯經論，凡三百八十餘卷，寂後火化，舌頭不爛，喻示他所翻譯的經典絕對可靠無誤。

曾騫：高望，追求高遠。

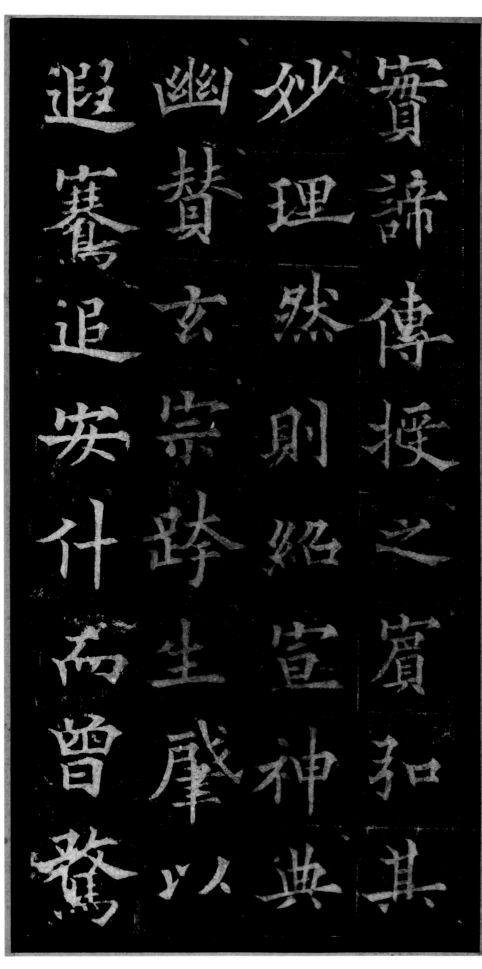

實諦：傳授之實，弘其／妙理。然則紹宣神典，／幽贊玄宗，跨生、肇以／遐騫，追安、什而曾騫，／

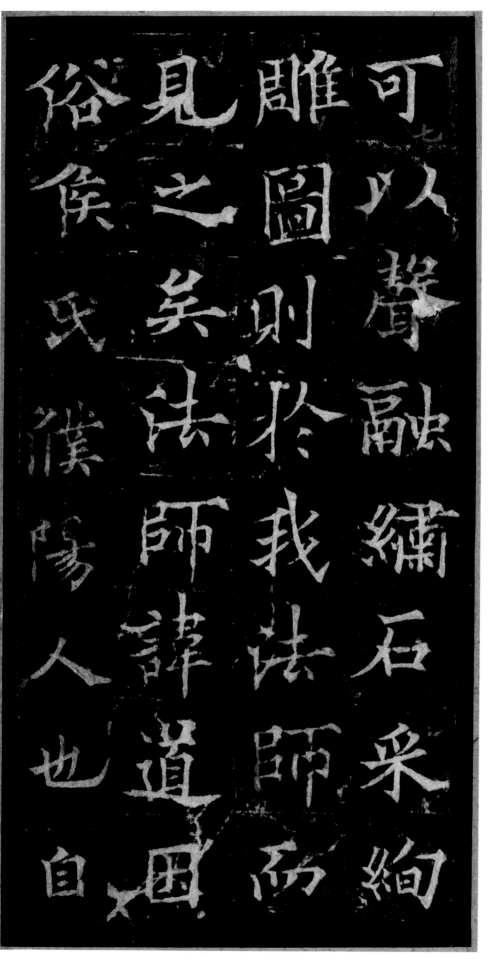

濮陽郡：西晉末改濮陽國置，治
所在濮陽縣（今屬河南）。

可以聲融繡石，采絢／雕圖，則於我法師而／見之矣。法師諱道因，／俗（姓）侯氏，濮陽人也。自／

樞：即天樞。北斗七星的第一星。喻宰輔之位。

凝祉：凝祥。

錫：通「賜」。賜胤：賜嗣。

紀雲：傳說黃帝受命有雲瑞，故以雲紀事。此處指黃帝時期。

昴：星宿名，二十八宿之一。傳說漢相蕭何爲昴星精轉世，後借爲頌人之辭。

摛：鋪陳。

奠川：治水。奠：義爲平定。此處指大禹時期。

司徒：指漢司徒侯霸，字君房，東漢初大臣，河南密縣人。代伏湛爲大司徒，封闕內侯。

侍中：指晉侍中侯史光，字孝明，東萊掖人。咸熙初爲洛陽典農中郎將，封闕中侯。泰始初拜散騎常侍，尋兼侍中。

繞樞凝祉，紀雲而錫／胤；貫昴摛祥，奠川而／分緒。司徒以威容之／盛，垂範漢朝；侍中以／

繞樞凝祉紀雲而錫
胤貫昴摛祥奠川而
分緒司徒以威容之
盛垂範漢朝侍中以

才晤之奇飛芳晉牒
衣冠繼及代有人焉
祖闓齊冀州長史父
瑒隨柏仁縣令竝琢

才晤之奇，飛芳晉牒。／衣冠繼及，代有人焉。／祖闓，齊冀州長史。父／瑒，隨柏仁縣令。竝琢／

磨道德，（砥）錫文藝。或題／輿展驥，贊務於千里；／或亨鱻製錦，馳聲乎／一同。法師稟祐居醇，／

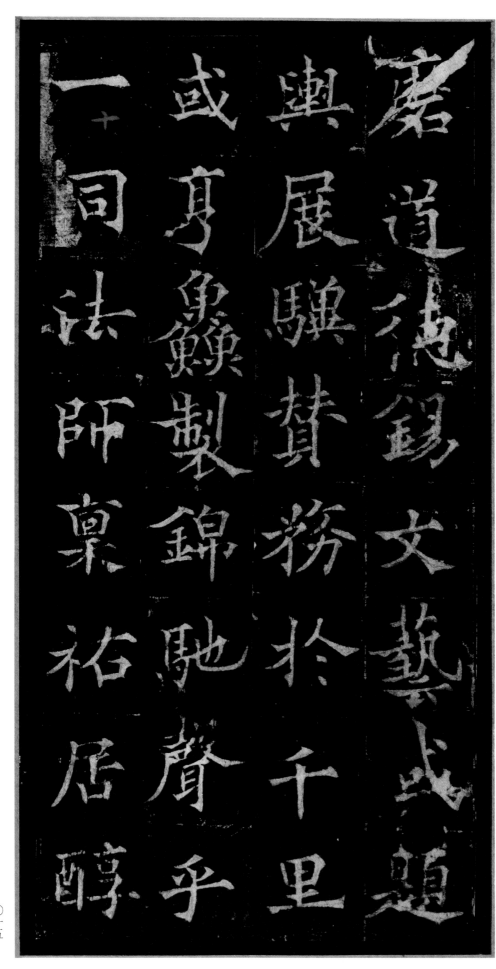

砥錫：本義是磨刀石和磨鏡藥。引申為探索學問。

題輿：東漢周景任豫州刺史時，嘗辟陳蕃（字仲舉）為別駕。辭不就。景題別駕輿曰：「陳仲舉座也。」不復更辟。蕃惶懼，起視職，後遂用作典故，以謂景仰賢達，望其出仕。

展驥：比喻施展才能。

贊務：協助處理事務。

亨鱻：同「烹鮮」。語本《老子》：「治大國若烹小鮮。」

製錦：形容賢者出任縣令。典出《左傳·襄公三十一年》：「子有美錦，不使人學製焉。大官大邑，身之所庇也，而使學者製焉，其為美錦不亦多乎？」

稟祐：稟受福佑。居醇：居心醇厚。

含章：包含美質。

覃訏：《詩經・大雅・生民》：
『實覃實訏，厥聲載路。』毛
傳：『章，長……訏，大。』後指
年歲長大。

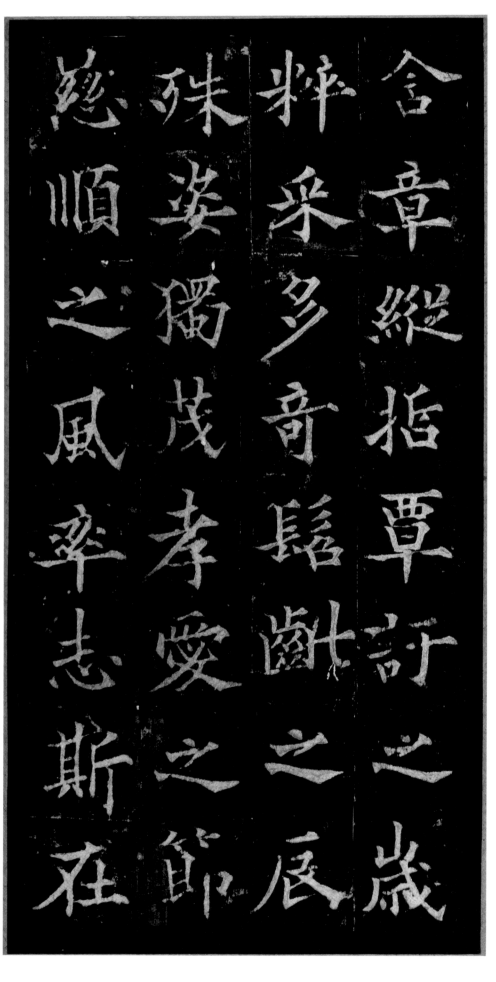

含章縱哲。　覃訏之歲，　＼粹采多奇，鬈亂之辰，　＼殊姿獨茂。孝愛之節，　＼慈順之風，率志斯在，　＼

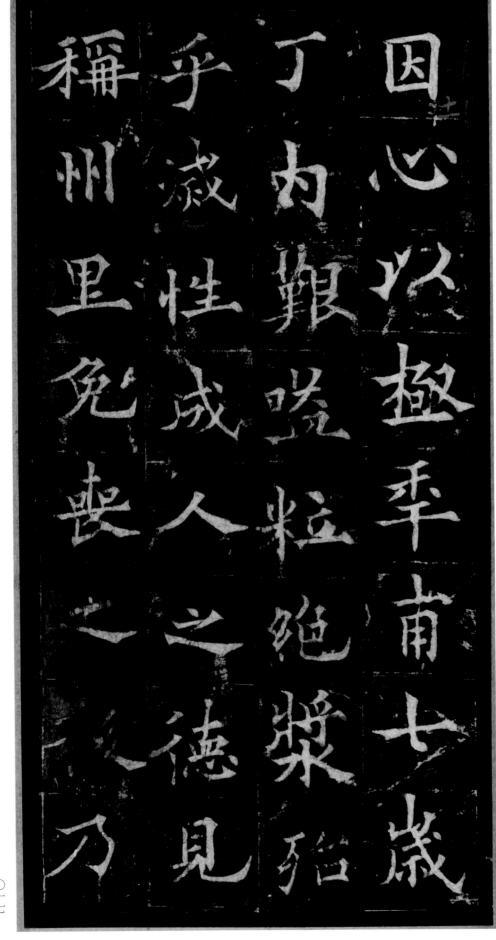

因心以極。季甫七歲，／丁（于）內艱，嗌粒絕漿，殆／乎滅性，成人之德，見／稱州里。免喪之後，乃／

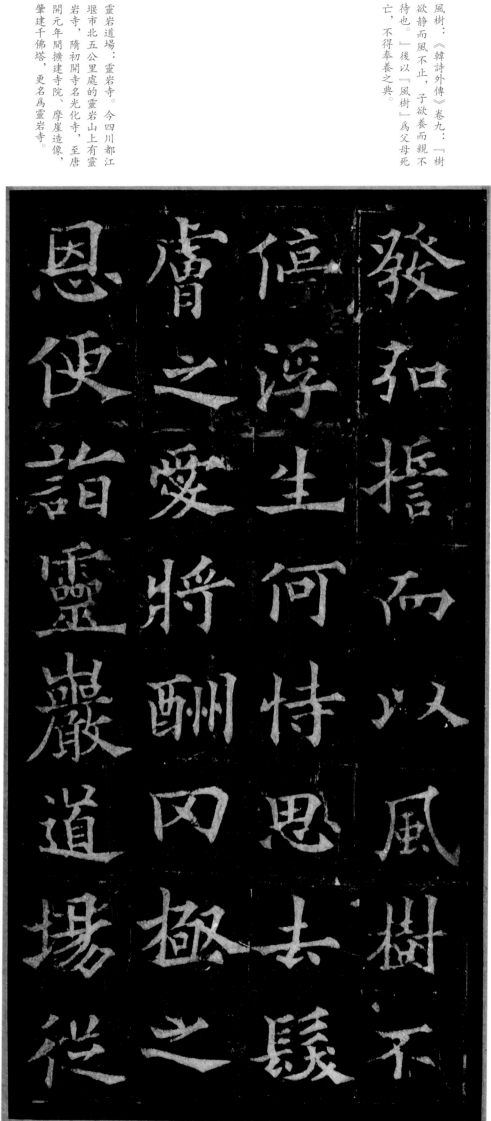

風樹:《韓詩外傳》卷九:「樹欲靜而風不止,子欲養而親不待也。」後以「風樹」爲父母死亡,不得奉養之典。

靈岩道場:靈岩寺。今四川都江堰市北五公里處的靈岩山上有靈岩寺,隋初開寺名光化寺,至唐開元年間擴建寺院,摩崖造像,肇建千佛塔,更名爲靈岩寺。

發弘誓,而以風樹不〈停,浮生何恃,思去髮〈膚之愛,將酬罔極之〈恩。便詣靈嚴道場,從〈

師習誦，而識韻恬爽，／聰晤絕群，曾不浹旬，／誦《涅（槃）》二裏，舉衆嗟駭，／以爲神童。逮乎初卝，／

師習誦而識韻恬爽

聰晤絕羣曾不浹旬

誦涅二裏舉衆嗟

駭以爲神童逮乎初卝

浹：周匝。浹旬：不到十日。

裏：同『帙』。書套。

卝：古代兒童將頭髮束成兩角的樣子。

砥行：砥礪品行，修養道德。飭
躬：警飭己身，使自己的思想言
行謹嚴合禮。

篋蛇：語本《大涅槃經·德五
品》：「觀身如篋，地水火風，
四大毒蛇。」謂人身由「四大」
假合而成，如四大毒蛇共居一
篋。比喻虛幻易壞的人身。

猨：同「猿」。心猨：喻攀緣外
境，浮躁不安之心有如猿猴。
遡：同「溯」。

望井加勤：比喻勤苦修煉。古人
將求學比作從井中汲水。

方蒙落髮 於是砥行
飭躬架德緝道 篋蛇
能簡 心猨久制 遡流
增智 望井加勤 在疑

方蒙落髮。於是砥行／飭躬，
架德緝道，篋蛇／能簡，心猨久
制。遡流／增智，望井加勤。在疑
／

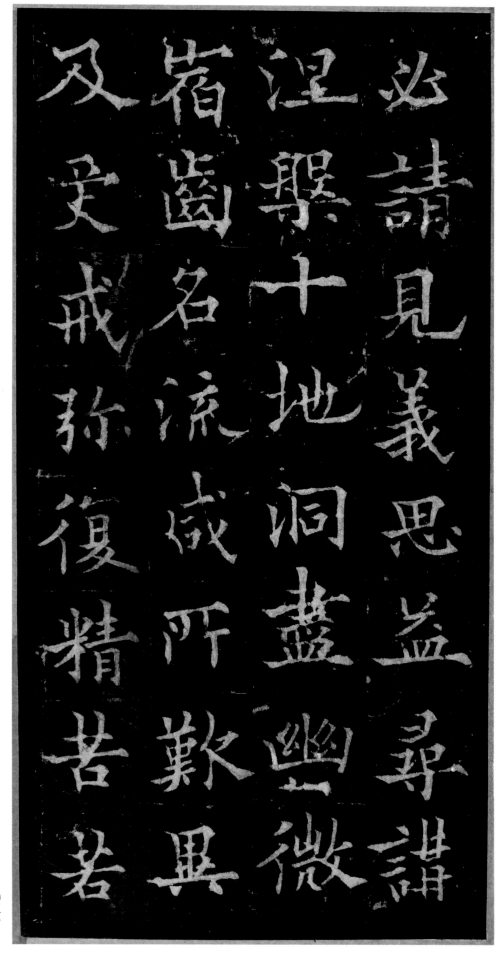

必請，見義思益。尋講〈《涅槃》、《十地》，洞盡幽微，〈宿齒名流，咸所歎異。〈及受〈具〉戒，彌復精苦。若〈

《十地》：指《十地經》。

其戒：『具足戒』的省稱。僧尼所受戒律之稱。意謂戒條圓滿充足。

浮囊：渡水用的氣囊。

《十誦》：指《十誦律》。

浮囊之貞全，譬圓珠／之朗潔。始聽律義，遍／訖便講。辯析文理，綜／核指歸。《十誦》之端，《五／

浮囊之貞全譬圓珠

之朗潔始聽律義遍

訖便講辯析文理綜

核指歸十誦之端五

篇》之蹟。寫瓶均美，傳／燈在照。又於彭城嵩／論師所，聽《攝大乘》。嵩／公懿德玄猷，蘭薰月／

篇之蹟。寫瓶均美傳

燈在照又於彭城嵩

論師所聽攝大乘嵩

公懿德玄猷蘭薰月

《五篇》：為戒律之大科。又作五犯、五犯聚、五眾罪。

蹟：深奧的含義。

寫瓶：佛教語。謂傳法無遺漏，如水之從此瓶瀉於他瓶。寫：通「瀉」。

傳燈：佛家指傳法。佛法猶如明燈，能破除迷暗，故稱。

彭城嵩論師：疑指靖嵩，隋代僧。涿郡固安（河北）人，俗姓張。開皇年間住彭城崇聖寺，宣講《攝大乘論》。著有《攝大乘論疏》六卷。彭城：即今江蘇徐州。

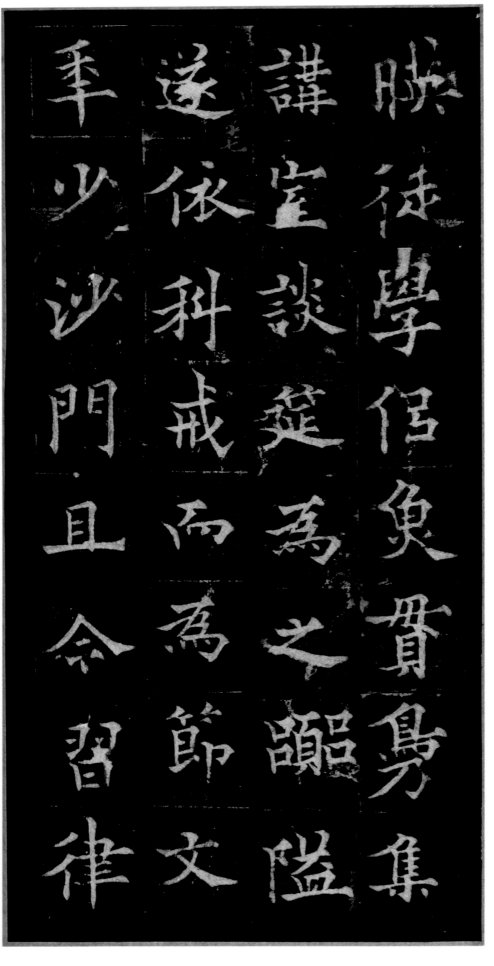

映徒學侶魚貫鳧集
講室談筵爲之顒隘
遂依科戒而爲節文
季少沙門且令習律

映。（門）徒學侶，魚貫鳧集。／講室談筵，爲之顒隘。／遂依科戒，而爲節文。／季少沙門，且令習律，／

曉四分者方許入聽
法師夏臘雖幼業行
攸高獨於衆中迴見
推挹每敷攝論即令

《四分》：指《四分律》，主要
說明僧尼五衆別解脫戒的內容和
受持的方法。

敷：敷講，鋪陳。

覆講而披演詳悉詞

韻鬯諸方翹俊靡弗

歸仰於是遍窺擇典

咸通密藏五乘之詞說

密藏：秘密收藏的經文。

五乘：指人乘、天乘、聲聞乘、

緣覺乘、菩薩乘（或稱佛乘）。

覆講，而披演詳悉，詞／韻（清）暢，諸方翹俊，靡弗／歸仰。於是遍窺釋典，／咸通密藏，五乘之說，／

四印之宗，照盡幾初，／言窮慮始。每摳衣講／席，隱几雕堂，舉以玉／柄，敷其金牒，渙乎冰／

四印：佛教術語，即大印、三摩耶印、法印和羯磨印。

幾初：源頭和發端。

慮始：事情的開始。

摳衣：提起衣服前襟。

隱几：靠著几案，伏在几案上。

玉柄：指塵尾。

四印之宗、照盡幾初
言窮慮始每摳衣講
席隱几雕堂舉以玉
柄敷其金牒渙乎冰

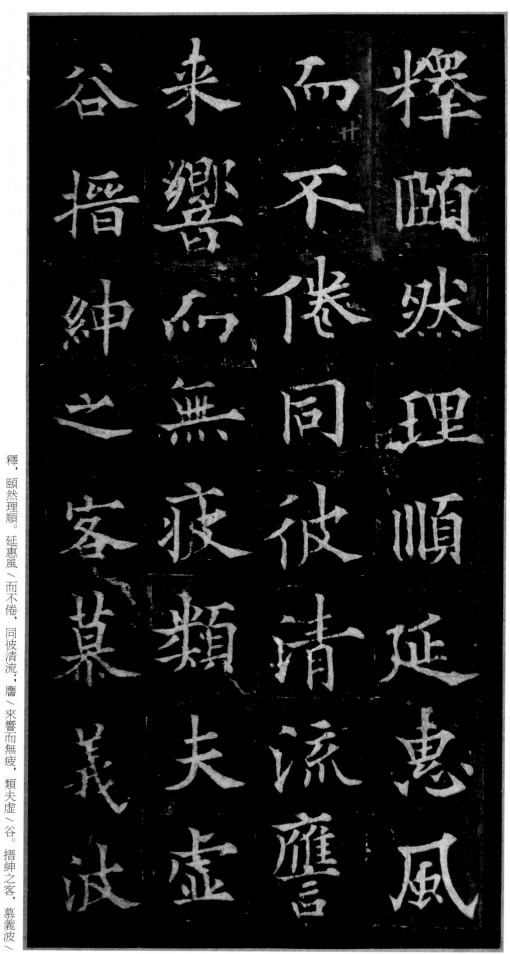

釋頤然理順延惠風
而不倦同彼清流應
來響而無疲類夫虛
谷搢紳之客慕義波

釋，頤然理順。延惠風／而不倦，同彼清流；應／來響而無疲，類夫虛／谷。搢紳之客，慕義波／

緇黃之侶：指僧道。僧人緇服，
道士黃冠，故稱。

襃裳：撩起下裳。指出行。

太嶽：即泰山。下文頌詞稱「東
去戰道」，即指此。

寢谿扃岫：以谿為床，以山為
門。

騰　緇黃之侶承規景
赴　法師志求冥寂深
厭囂滓乃負裹襃裳
銷聲太嶽寢谿扃岫

騰：緇黃之侶，承規景／赴。法師志求冥寂，深／厭囂滓，乃負裹襃裳，／銷聲太嶽。寢谿扃岫，／

飲露餐霞　樹偃禪枝

泉開定水凡經四載

將詣洛中屬昏季陵

夷法網嚴峻僧無徒

飲露餐霞。樹偃禪枝，／泉開定水。凡經四載，／將詣洛中。屬昏季陵／夷，法網嚴峻，僧無徒／

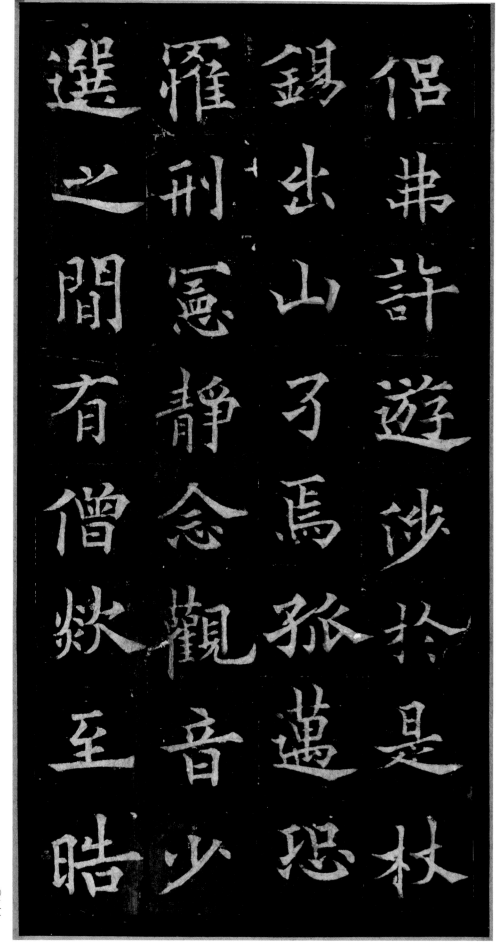

侶，弗許遊涉。於是杖／錫出山，子焉孤邁。恐／罹刑憲，靜念觀音。少／選之間，有僧欸至，皓／

銅街：洛陽銅駝街的省稱。借指閭市。

金地：佛教謂菩薩所居以黃金鋪地，借指佛寺。

俯仰之際：指瞬間，形容時間短促。祇在低頭和抬頭之間。

善逝：佛教語，又譯『好去』。佛十號之一。十號之第一曰『如來』，第五曰『善逝』。善逝有如實去彼岸，不再退沒生死海之義。

然白首請與俱行

至銅街暨於金地俯

仰之際莫知所在咸

謂善逝之力有感斯

然白首，請與俱行。迨／至銅街，暨於金地，俯／仰之際，莫知所在。咸／謂善逝之力，有感斯／

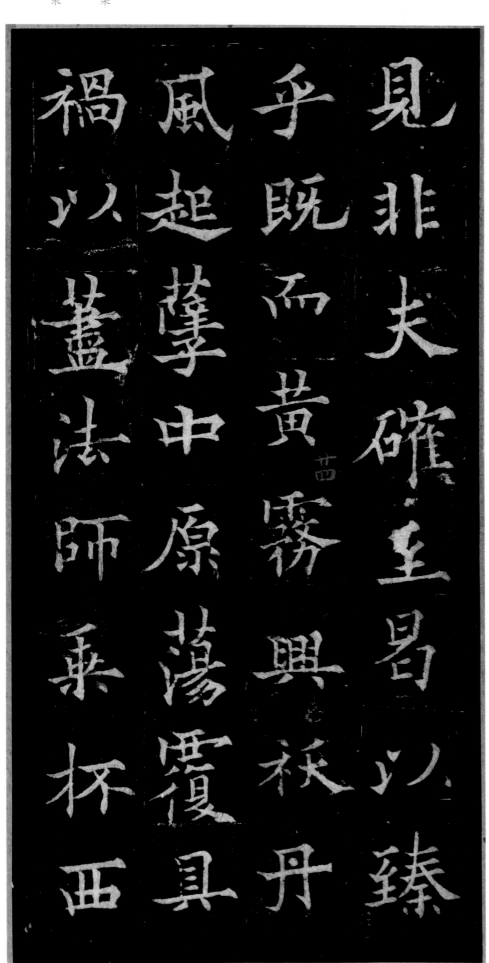

見：非夫碻至，曷以臻／乎？既而黃霧興祅，丹／風起孽。中原蕩覆，具／禍以蓋。法師乘杯西／

碻至：堅決懇切。

祅：同「妖」。

具禍以蓋：因戰亂而焚燒殆盡
蓋：同「爐」，沒有燒盡的柴
草。

乘杯：乘坐木杯渡水。泛指乘
船。

○三三

三蜀：漢初分蜀郡置廣漢郡，武帝時又分置犍爲郡，合稱三蜀。

靈關之右：指潼關以西。潼關，古稱桃林塞。東漢時設潼關，故址在今陝西省潼關縣東南，處陝西、山西、河南三省要衝，素稱險要。在地理上古人以西爲右。

陝區：深險之地。

荊舒：指春秋時的楚國和舒國。舒國在今安徽省廬江縣境內，春秋時爲楚國的屬國，故連稱。

邛僰：漢代臨邛、僰道的并稱。約當今四川邛崍、宜賓一帶。後借指西南邊遠地區。

邁避地三蜀居于成
都多寶之寺而靈關
之右是曰陝區遠接
荊舒近通邛僰邑居

邁，避地三蜀，居于成\都多寶之寺。而靈關\之右，是曰陝區，遠接\荊舒，近通邛僰。邑居\

隱軫人物骿湊宏才
巨彥碩德高僧咸挹
芳猷歸心接足及金
符啓聖寶曆乘時運

隱軫，人物骿湊。宏才／巨彥，碩德高僧。咸挹／芳猷，歸心接足。及金／符啓聖，寶曆乘時。運／

隱軫：又作『隱賑』。指衆盛，
富饒。隱：通『殷』。

芳猷：美名。

金符：符命。古稱上天賜與人君
符瑞，以爲受命之憑證。此句指
唐朝開國。

屬和平　人多
好事　導
玄流於巳絕　關妙
門
之重鍵　法師以
精博
之敏　爲道俗所遵　每

屬和平，人多好事。導／玄流於巳絕，關妙門／之重鍵。法師以精博／之敏，爲道俗所遵。每／

設講筵，畢先招逖，常\講《維摩》、《攝論》，聽者千\人。時有寶遷法師，東\海人也。植藝該洽，尤\

《維摩》：《維摩詰經》，全稱
《維摩詰所說經》，又稱《不可
思議解脫經》。是大乘佛教的重
要經典。

寶遷法師：生平未詳，事蹟記載
主要見於本碑。

設講筵
畢先招逖常
講維摩攝論聽者千
人時有寶遷法師東
海人也植藝該洽尤

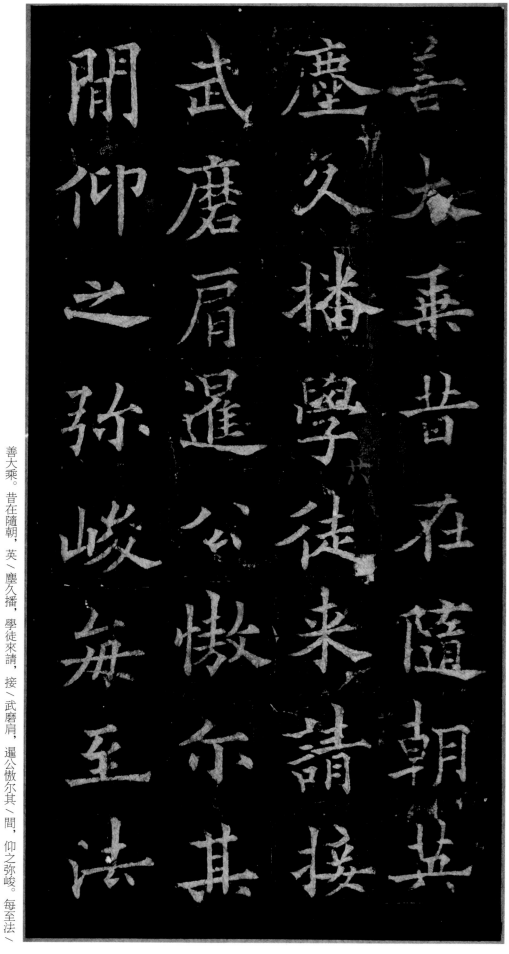

善大乘。昔在隨朝，英〈塵久播，學徒來請，接〈武磨肩，暹公傲爾其〈間，仰之弥峻。每至法〈

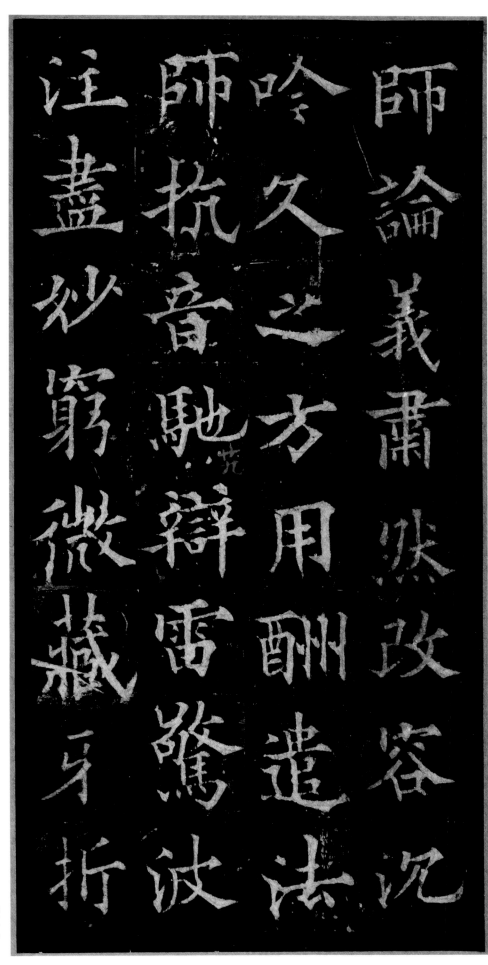

師論義，蕭然改容，沉／吟久之，方用酬遣。法／師抗音馳辯，雷驚波／注。盡妙窮微，藏牙折／

酬遣：應答，請教。

藏牙：唐徐堅《初學記》卷二九引沈懷遠《南越誌》：「象牙長一丈餘，脫其牙則深藏之。削木代之可得，不爾，窮其主，得乃已也。」此處用指深究義理的典故。

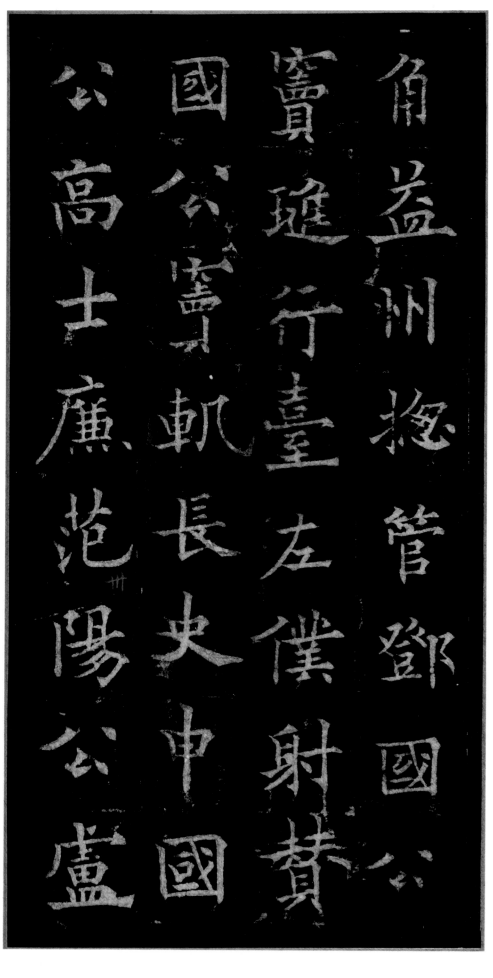

角。益州總管鄧國公／竇璡、
行臺左僕射贊／國公竇軌、
長史申國／公高士廉、范陽公盧／

承慶，及前後首僚，并／西南嶽牧，竝國華朝／秀，重望崇班，共藉聲／芳，俱申虔仰。由是梁／

承慶及前後首僚并

西南嶽牧竝

秀重望崇班

芳俱申虔仰由是梁

盧承慶：幽州范陽人。父盧赤松曾封范陽郡公。盧承慶於永徽初出爲益州大都督府長史。《新唐書》有傳。

嶽牧：傳說爲堯舜時四嶽十二牧的省稱。泛稱封疆大吏。

崇班：朝班中的高位之官。即高官。

峿：同『岷』。梁岷：梁山與岷
山的并稱。代指蜀地。

庸濮：周西南方的兩個諸侯國。

吠：同『氓』。泛指百姓。

曇翼：晉高僧。俗姓姚，羌族
人。十六歲出家，拜高僧道安爲
師。少年時以戒律之行見稱，學
通佛教經、律、論三藏，爲同門
人所推重。曾往蜀郡游歷，蜀郡
刺史毛璩對他非常敬重。生平多
有神迹。傳見《高僧傳》卷五。

峿之地庸濮之吠歓
德餐仁雲奔雨集法
所隨緣誨誘虚往實
歸昔曇翼高奇教闡

峿之地，庸濮之吠，歓／德餐仁，雲奔雨集。法／師隨緣誨誘，虚往實／歸。昔曇翼高奇，教闡／

沉屖：今四川犍爲縣東南十八里
有沉屖山，北周置沉屖郡。

法和：前秦高僧。滎陽人。少與
道安同學，師事佛圖澄，以恭
讓聞名。因避亂入蜀，後自蜀入
關，住陽平寺。參與道安在長安
主持之譯經工作，詳定新經。後
應前秦晉王姚緒之請，住蒲阪講
說。年八十八寂。傳見《梁高僧
傳》卷一、卷五。

蹲鴟：又作『蹲鴟』。即大芋。
因狀如蹲伏的鴟，故稱。代指巴
蜀之地。

協時：輔助時事。揆事：處理事
務。

抑亦是同：

考業疇聲：考察其功業，比較其
聲望。

非裒：不足。

沉屖之壤，法和通敏，／道著蹲鴟之域。協時／揆事，抑亦是同，考業／疇聲，彼則非裒。而以／

傚真：本真。《淮南子·傚真訓》漢高誘注：『傚，始也；真，實也。說道之實，始於無，化育於有，故曰傚真。』
養中：保養心中的精氣。晦跡：隱匿行踪。
天解：悟解天意。《淮南子·原道訓》：『故窮無窮，極無極，照物而不眩，響應而不乏，此之謂天解。』高誘注：『天解，天之解故也，言能明天意也。』
彭門山：即今四川彭州市西北三十里壽陽山。彭門山寺，即下文所說光化寺。

久居都會情異傚真
養中晦跡可求天解
復於彭門山寺習道
安居此寺往經廢毀

久居都會，情異傚真，／養中晦跡，可求天解。／復於彭門山寺習道／安居。此寺往經廢毀，／

院宇凋敝，法師慨然／構懷，專事營輯。若乃／危巒迢遞，俯瞰龍隄，／絕磴逶迆，斜臨鴈水。／

院宇凋敝

法師慨然

構懷專事營輯若乃

危巒迢遞俯瞰龍隄

絕磴逶迆斜臨鴈水

迢遞：又作『迢遰』。高峻，遙
遠。

隄：同『堤』。龍隄，龍堤池，
又稱龍壩池。位於漢代成都北
郊。

磴：山上有臺階的石徑。

逶迆：蜿蜒曲折。

青城…青城山。巘…大山上的小山。

赤里街…《華陽國志·蜀志》：『成都縣本治赤里街，（張）若徒置少城內。』

星橋…指七星橋。在四川省成都市。傳為秦時李冰所造。

窈窕…深遠，秘奧貌。

迨對青城之巘遙瞻
赤里之街雲榭參差
星橋紫映於是分巖
列棟架壑疏基窈窕

近對青城之巘，遙瞻／赤里之街。雲榭參差，／星橋紫映。於是分巖／列棟，架壑疏基。窈窕／

陵空徘徊罩景松吟

竹嘯共寶鐸以諧聲

月上霞舒與璇題而

竝色仙花祕草冬夏

陵空，徘徊罩景。松吟／竹嘯，共寶鐸以諧聲；／月上霞舒，與璇題而／竝色。仙花祕草，冬夏／

開榮，擾獸馴禽，晨昏／度響。諒息心之勝境／，毓道之净場乎。而以／九部微言，三界式仰。／

九部：又作九分教、九部法。略
稱九經。爲佛經內容之九種分
類。

開榮檼獸馴
度響諒息心
毓道之净場
九部微言三
禽晨昏
之勝境
乎而以
界式仰

緬惟法盡，將翳龍宮。／揮兔豪而匪固，籀魚／網而終滅。未若鑴勒／名山，永昭弗朽。遂於／

緬惟：遙想。

翳：遮蔽。龍宮：《海龍王經·請佛說法品》說海龍王詣靈鷲山，聞佛說法，信心歡喜，欲請佛至大海龍宮供養。佛許之。龍王即入大海化作大殿。無量珠寶，種種莊嚴。佛與諸比丘菩薩共涉寶階入龍宮，受諸龍供養，為說大法。

豪：通「毫」。兔毫：用兔毫製成的筆。揮兔豪而匪固：表示以毛筆抄寫的經文不能保存久遠。

籀：通「抽」。抽取：引出。

刻石書經：靈岩寺刻石經，於一九三一年和二〇〇四年有兩次大的發現，已出土經版千餘塊。

多羅：樹名。即貝多樹。形如棕櫚，葉長稠密，久雨無漏。其葉可供書寫，稱貝葉。

毗尼：又譯作『毗奈耶』。意爲律。

寺北巖上刻石書經

窮多羅之祕裘盡毗

尼之妙義縱洪瀾下

注巨火上焚俾此靈

寺北巖上，刻石書經。／窮多羅之祕裘，盡毗／尼之妙義。縱洪瀾下／注，巨火上焚，俾此靈／

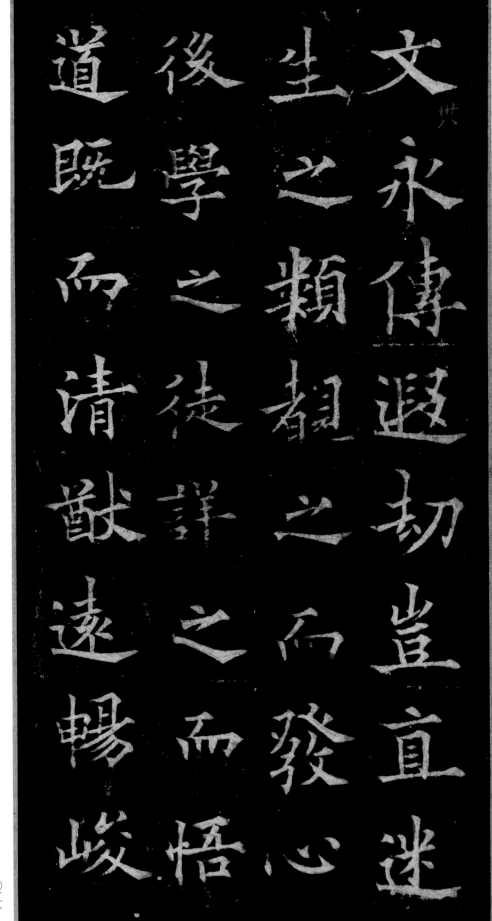

文，永傳遐劫。豈直迷／生之類，覩之而發心；／後學之徒，詳之而悟／道？既而清猷遠暢，峻／

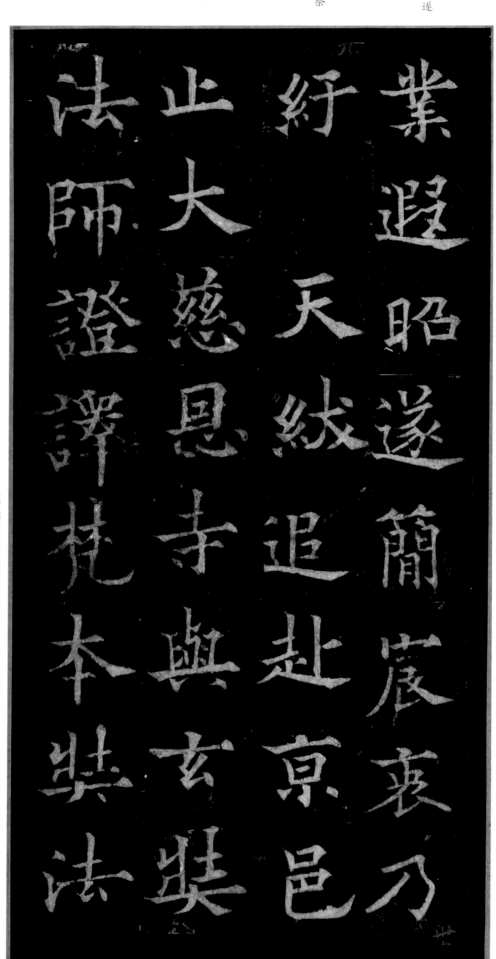

業遲昭。遂簡宸衷，乃／紆天綖。追赴京邑，／止大慈恩寺，與玄奘／法師證譯梵本。奘法／

簡：擇。宸衷：帝王的心意。遂
簡宸衷：表示被帝王看重。

紆：邀得。天綖：本指天子的祭
服。此處當指天子下詔。

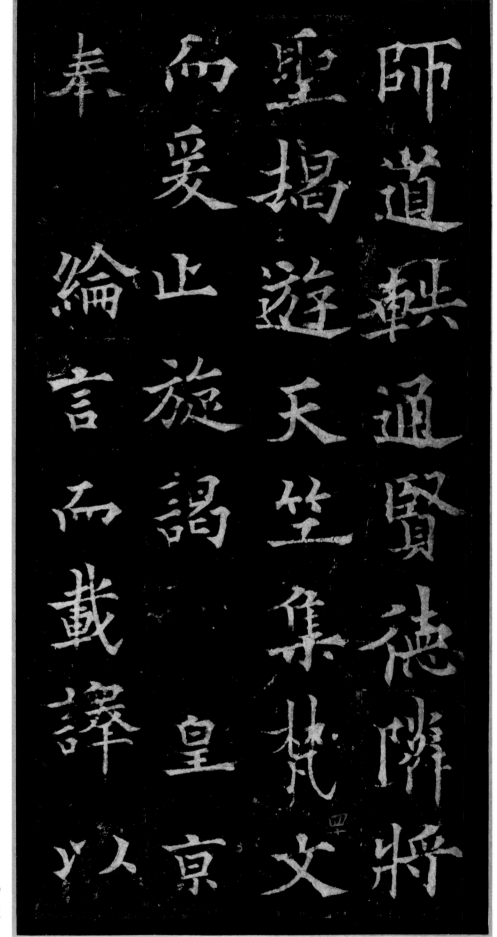

師道軼通賢，德鄰將／聖。竭游天竺，集梵文／而爰止。旋謁皇京，／奉綸言而載譯。以／

揭：去。

綸言：皇帝的詔書。

法師宿望特所欽重

瑣義片詞咸取刊證

斯文弗墜我有其緣

慧日寺主楷法師者

法師宿望，特所欽重。／瑣義片詞，咸取刊證。／斯文弗墜，我有其緣。／慧日寺主楷法師者，／

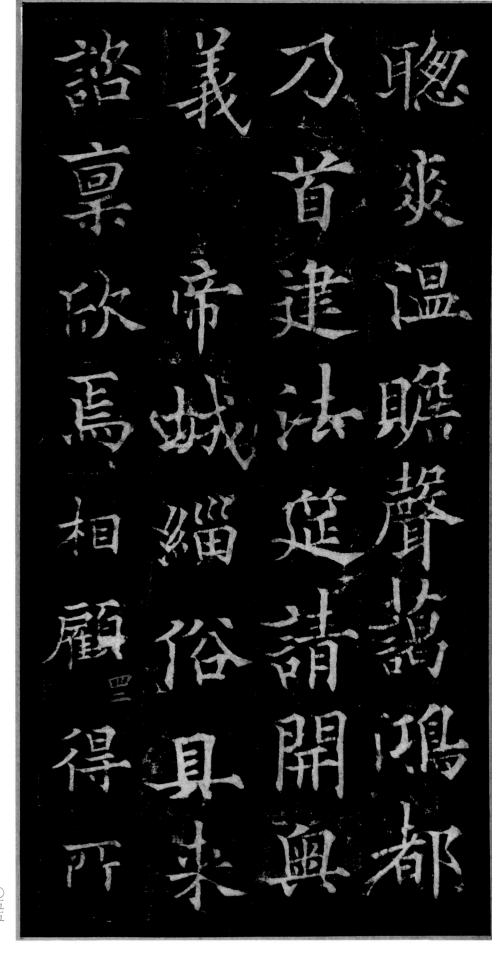

聰爽溫瞻，聲藹鴻都，／乃首建法筵，請開奧／義。帝城緇俗，具來／諮稟。欣焉相顧，得所／

諮稟：請教。

瀔然：心悦誠服的樣子。祗服：
恭敬奉行。

敷：鋪排。師子：即『獅子』。
佛教稱高僧説法的坐席爲獅子
座。

佇：同『仁』。停留：静候。
頻伽：鳥名。迦陵頻伽的省稱。
此鳥鳴聲清脆悦耳，佛經謂常在
極樂浄土。此處比作説法之聲。

未聞諸寺英翹瀔然

祗服咸敷師子之坐

用佇頻伽之音法師

振以玄詞宣乎幽偈

未聞。諸寺英翹，瀔然／祗服。咸敷師子之坐，／用佇頻伽之音。法師／振以玄詞，宣乎幽偈。／

同炙輠而逾暢譬連

環而靡絕耆奉粹德

曠士通儒粉滯稽疑

雲消霧蕩伏膺請益

同炙輠而逾暢，譬連＼環而靡絕。耆奉粹德，＼曠士通儒。粉滯稽疑，＼雲消霧蕩。伏膺請益，＼

炙輠：「輠」是古時車上盛貯油膏的器具。輠烘熱後流油，潤滑車軸。比喻言語流暢風趣。《晉書·儒林傳贊》：「炙輠流譽，解頤飛辯。」

耆奉：高年。粹德：大德。

伏膺：傾心欽慕。

于嗟：嘆詞。表示贊嘆。

來暮：來晚。《後漢書·廉範傳》：「成都民物豐盛，邑宇逼側，舊制禁民夜作，以防火災，而更相隱蔽，燒者日屬。範乃毀削先令，但嚴使儲水而已。百姓為便，乃歌之曰：『廉叔度，來何暮？不禁火，民安作。平生無襦今五褲。』」叔度，廉範字。後遂以「來暮」為稱頌地方官德政之辭。

齋遬：疾速。

柔嘉：柔和善良。

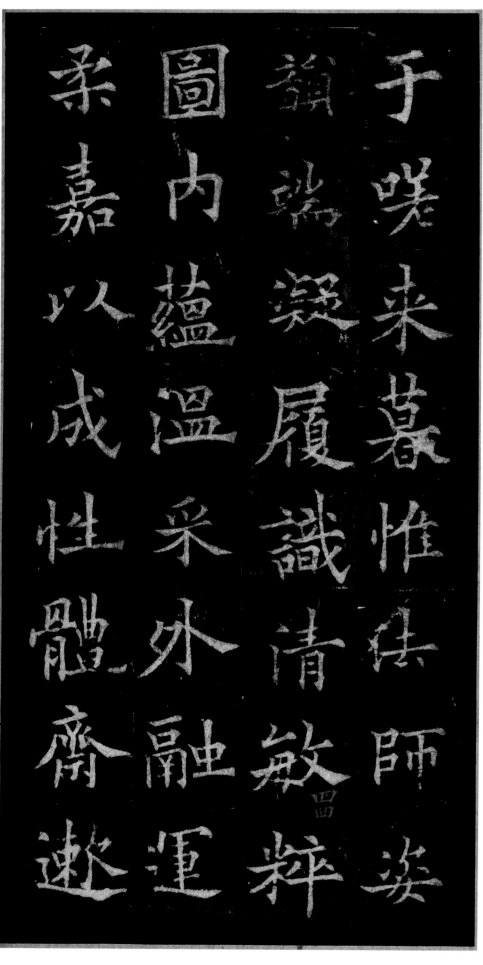

于嗟來暮。惟法師姿／韻端凝，履識清敏。粹／圖內蘊，溫采外融。運／柔嘉以成性，體齋遬／

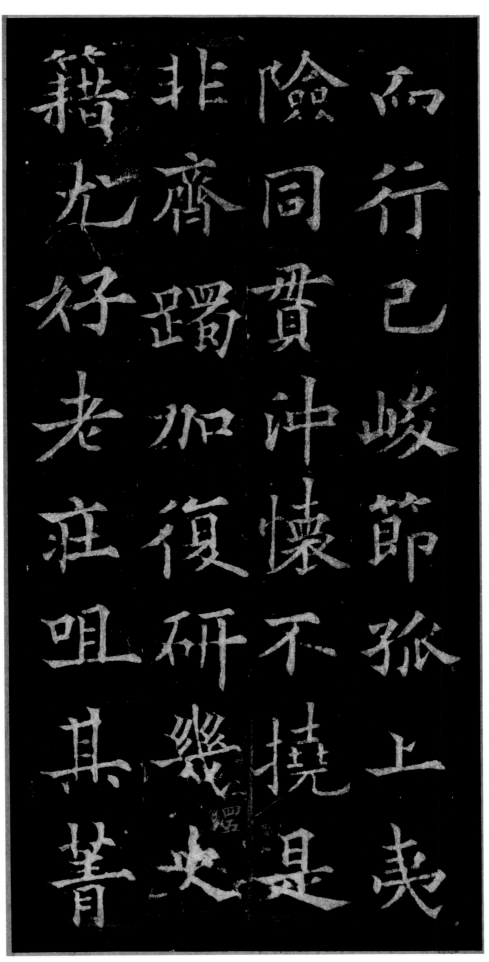

而行己。峻節孤上，夷／險同貫；沖懷不撓，是／非齊躅。加復研幾史／籍，尤好老莊。咀其菁／

躅：足跡，軌跡。

研幾：窮究精微之理。

四始：舊說《詩經》有四始。指
「風」、「小雅」、「大雅」、
「頌」的首篇。

風律：指音律。

五聲：古代音樂中的五種音階，
即：宮、商、角、徵、羽。

文緒：指文教禮樂之事。

勝因：善因。

恬榮褫欲：淡看榮利，革除欲
念。褫：奪去，革除。

善來：佛弟子名。後遇釋尊，釋
尊為演說法要，便證見諦，獲
初果，乃出家離俗，修持梵行，
發大勇猛，守堅固心，證阿羅漢
果。

菴：同「庵」。庵園：庵羅樹園
的略稱。在印度之毗耶離國，庵
羅樹女所獻，佛於此說《維摩詰
經》。

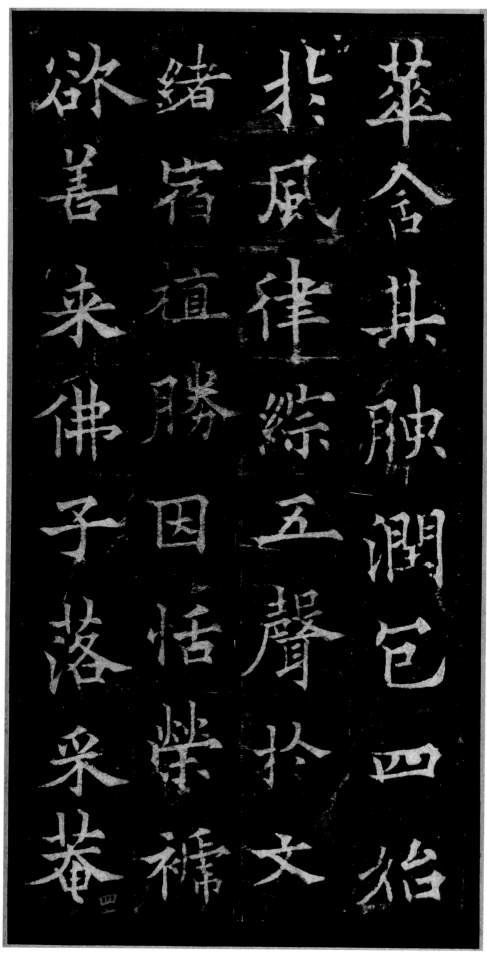

華，含其腴潤。包四始／於風律，綜五聲於文／緒。宿植勝因，恬榮褫／欲。善來佛子，落采菴／

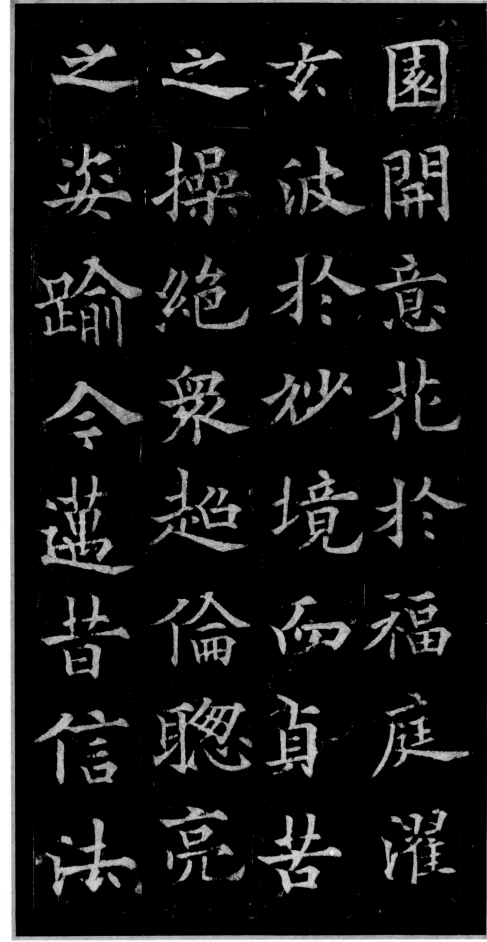

園。開意花於福庭，濯
／玄波於妙境。而貞苦
／之操，絕衆超倫；聰
亮／之姿，踰今邁昔。信法
／

徒之冠冕釋氏之棟
梁乎凡講涅槃華嚴
大品維摩法華楞伽
等經十地地持毗曇

徒之冠冕，釋氏之棟／梁乎。凡講《涅槃》、《華嚴》、《大品》、《維摩》、《法華》、《楞伽》等經，《十地》、《地持》、《毗曇》、

《智度》：指《大智度論》。

《對法》：即《對法論》，《阿毗達摩雜集論》的異名。

《佛地》：即《佛地經論》。

智度攝論對法佛地
等論及四分等律其
攝論維摩仍出章疏
既而能事畢矣弘濟

《智度》、《攝論》、《對法》、《佛地》等論，及《四分》等律，其《攝論》、《維摩》，仍出章疏。〈既而能事畢矣，弘濟〉

脱屣：比喻看得很輕，無所顧
戀，猶如脱掉鞋子。

棲神：死後安息。

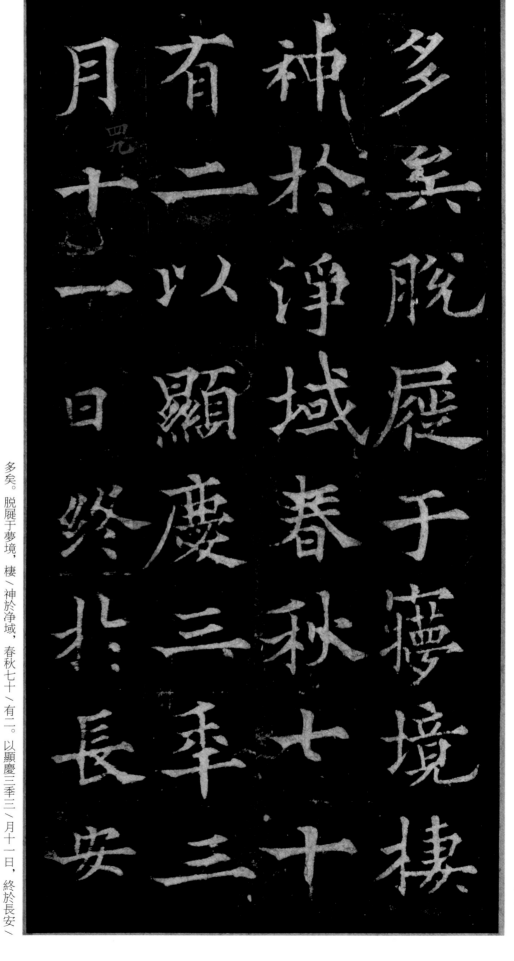

多矣脱屣于癘境棲
神於淨域春秋七
有二以顯慶三年
月十一日終北長安三

多矣。脫屣于夢境，棲〉神於淨域，春秋七十〉有二。以顯慶三年三〉月十一日，終於長安〉

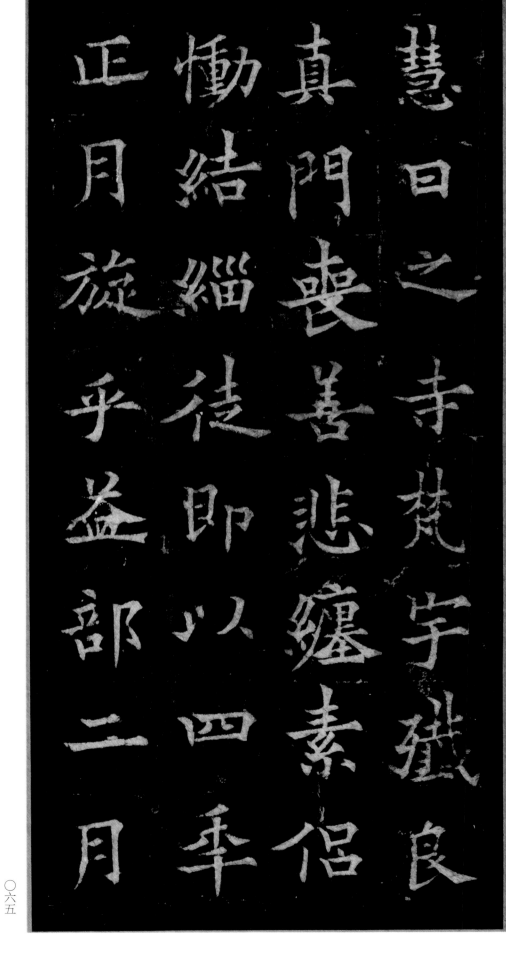

正月旋乎益部二月

慟結緇徒即以四季

真門喪善悲纏素侶

慧日之寺梵宇殲良

慧日之寺。梵宇殲良，／真門喪善。悲纏素侶，／慟結緇徒。即以四季／正月，旋乎益部，二月／

益部：即益州，今四川省一带。

〇六五

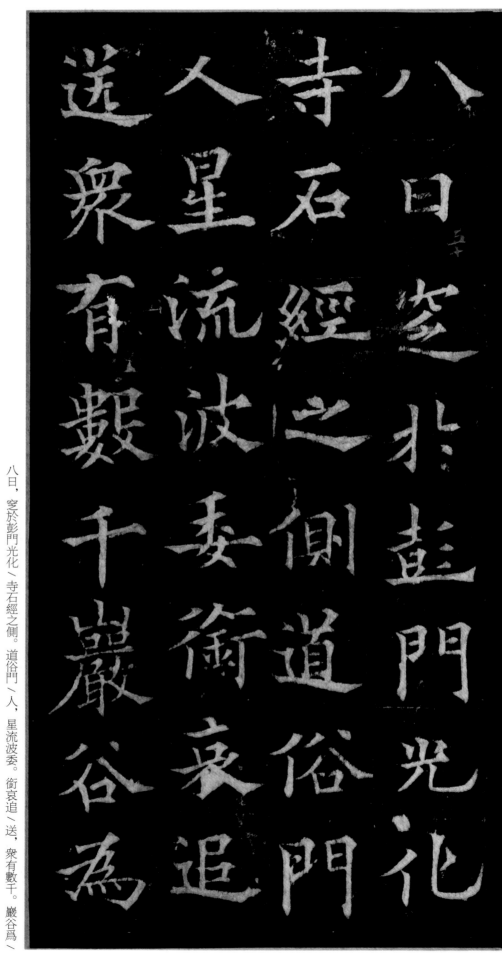

八日穸北圭門光化
寺石經之側道俗門
人星流波委衞哀追
送衆有毀千巖谷為

八日，穸於彭門光化〈寺石經之側。道俗門〈人，星流波委。衞哀追〈送，衆有數千。巖谷為〈

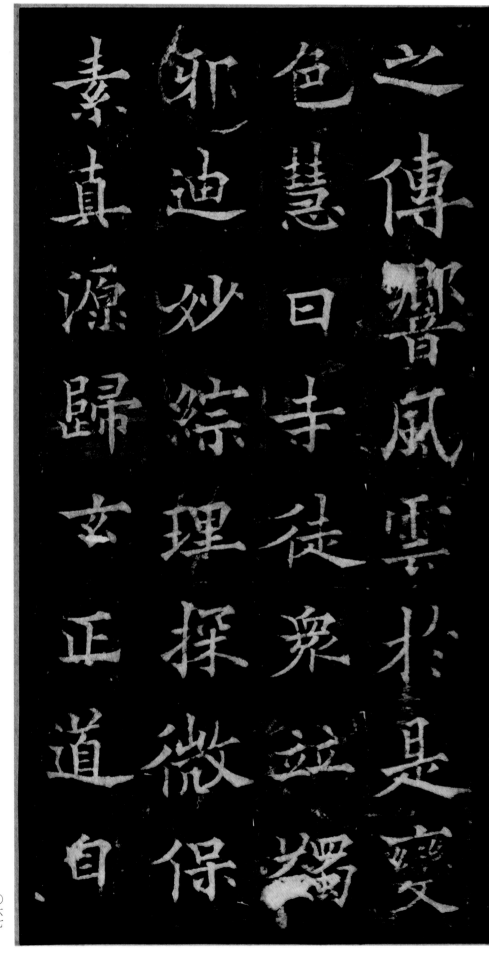

之傳響風雲於是變
色慧日寺徒衆竝蠲
邪迪妙綜理探微保
素真源歸玄正道自

蠲邪：去除邪祟。
迪妙：獲得妙悟。

之傳響，風雲於是變／色。慧日寺徒衆，竝蠲／邪迪妙，綜理探微。保／素真源，歸玄正道。自／

法師戾止咸共遵崇

追思靡及情深軫慕

弟子玄凝等稟訓餐

風斯稱上足而以慈

法師戾止，咸共遵崇。／追思靡及，情深軫慕。／弟子玄凝等，稟訓餐／風，斯稱上足。而以慈／

燈罷照，崇山無仰。循
／堂室而濡沸，對几帗
／而流慟。敬於此寺，刊
／金撰德。氣序雖遷，音
／

帗：束髮的網套。「帗」字疑是
「拂」的訛字。几拂：几案上拂
塵的塵尾。

燈罷照崇山無仰循

堂室而濡沸對几帗

而流慟敬扵此寺刊

金撰德氣序雖遷音

道林：東晉高僧。陳留（河南開
封）人，俗姓關。又稱支道林、
支道人、支遁。

繡礎：雕刻有圖案的石柱，即指
石碑。

慧遠：東晉名僧，雁門樓煩（今
山西寧武）人，是繼著名高僧道
安之後的佛教首領，因其大力弘
揚淨土法門，被後人尊為淨土宗
初祖。

徽猷：大業，盛業。

塵方煽。亦猶道林英〈範，託繡礎以長存；慧〈遠徽猷，寄雕碑而不〈朽。其詞曰……〉

塵方煽亦猶道林英
範託繡礎以長存慧
遠徽猷寄雕碑而不
朽其詞曰

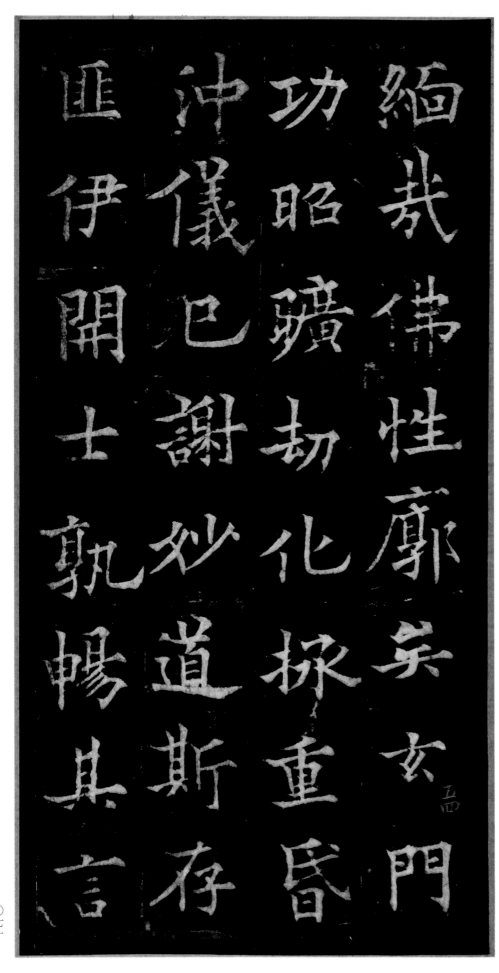

緬哉佛性，廓矣玄門。／功昭曠劫，化拯重昏。／沖儀已謝，妙道斯存。／匪伊開士，孰暢其言。／

開士：菩薩的異名。以能自開
覺，又可開他人生信心，故稱。
後用作對僧人的敬稱。

於顯法師，誕靈傑起。如松之秀，如巖之峙。穆穆風規，堂堂容止。行窮隱括，識洞名理。

於顯法師，誕靈傑起。／如松之秀，如巖之峙。／穆穆風規，堂堂容止。／行窮隱括，識洞名理。／

紐錦：指童子的裝束。《禮記·玉藻》：「童子之節也，緇布衣，錦緣，錦紳，并紐，錦束髮，皆朱錦。」

樊籠：關鳥獸的籠子。比喻塵世。

八難：佛教語，指難於見佛聞法的八種情況。

三空：三種解脫的法門，即：言空、無相、無願三解脫。

爰初紐錦早厭樊籠
言從落飾乃沐玄風
將超八難即晤三空
貞圖可仰峻範彌融

爰初紐錦，早厭樊籠。／言從落飾，乃沐玄風。／將超八難，即晤三空。／貞圖可仰，峻範彌融。／

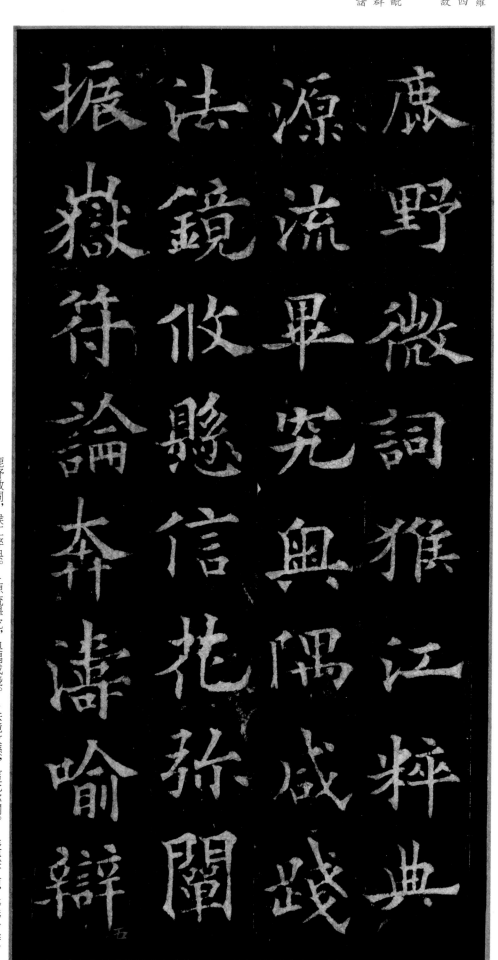

鹿野微詞　猴江粹典

源流畢究　奧隅咸踐

法鏡攸懸　信花弥闡

振嶽符論　奔濤喻辯

鹿野：即鹿野苑。在中天竺波羅
奈國。釋迦成道後，始來此說四
諦之法，度憍陳如等五比丘，故
名仙人論處。

猴江：即獼猴江。位於中印度毗
舍離國庵羅女園之側。昔獼猴群
集為佛作此池，佛嘗於此處說諸
經，為天竺五精舍之一。

鹿野微詞，猴江粹典。／源流畢究，奧隅咸踐。／法鏡攸懸，信花弥闡。／振嶽符論，奔濤喻辯。／

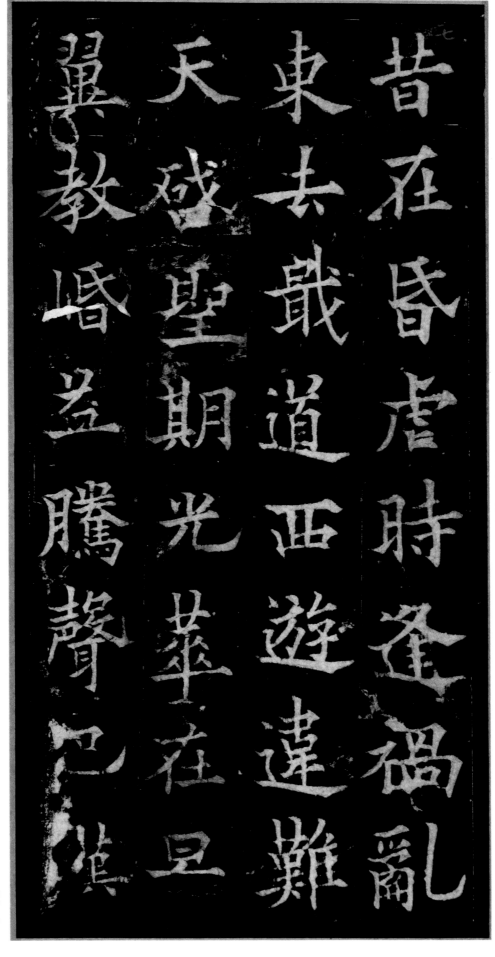

昔在昏虐，時逢禍亂。／東去戢道，西遊違難。／天啟聖期，光華在旦。／翼教嵋益，騰聲巴漢。／

戢：收藏，收斂。戢道：收斂光輝。

嵋，通『岷』。嵋益：岷山和益州。泛指巴蜀地區。

曾岑：高山，高峰。

棚：同「檐」，屋檐。

芥城：比喻無量劫數。《智度論》：「如經有一比丘，向佛言：『幾許名劫？』佛言：『我雖能說，汝不能知，當以譬喻可解。有方百由旬城，溢滿芥子，有長壽人過百歲持一芥子去，芥子都盡，劫猶未盡。』」

爰雕浄境于彼曾岑分棚架甃聳塔依林搜經緝義篆石瑂金芥城斯盡勝跡無侵

爰雕浄境，于彼曾岑。／分棚架甃，聳塔依林。／搜經緝義，篆石瑂金。／芥城斯盡，勝跡無侵。／

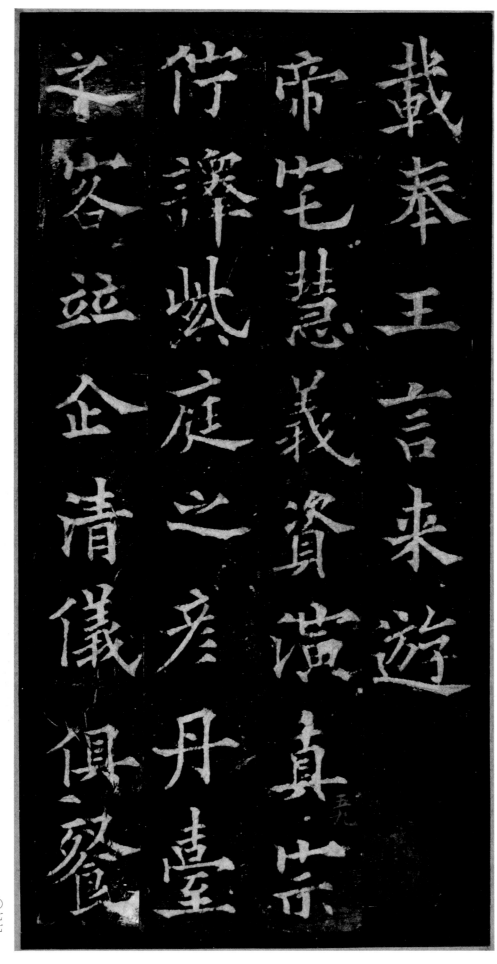

載奉王言，來遊／帝宅。慧義資演，真宗／佇譯。紫庭之彥，丹臺／之客。竝企清儀，俱餐／

紫庭：帝王的宮庭。

丹臺：神仙的居處，或古代帝王
為功臣繪製畫像的臺閣。

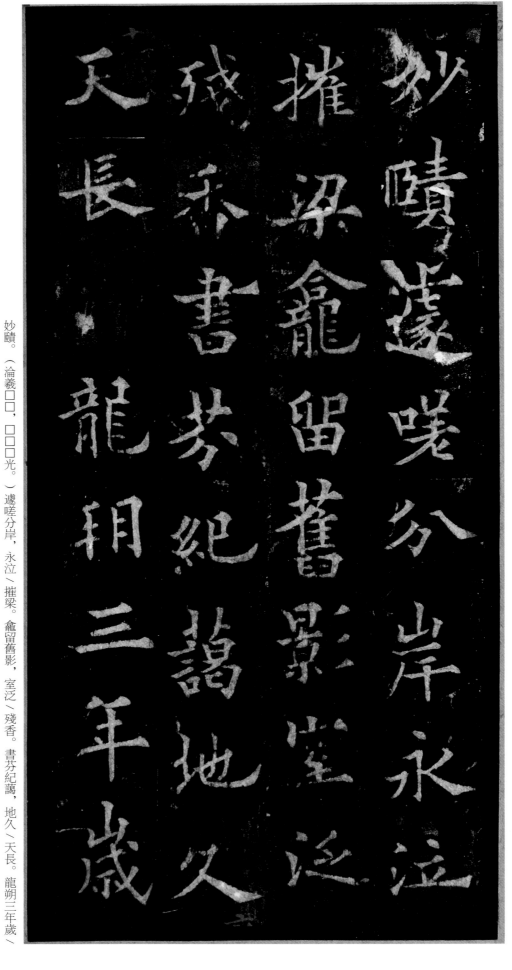

藹：盛。

龍朔：唐高宗李治年號。龍朔三
年爲六六三年。

妙蹟。（淪義□□，□□□光。）邊嗟分岸，永泣〉摧梁。龕留舊影，室泛〉殘香。書芬紀藹，地久〉天長。龍朔三年歲〉

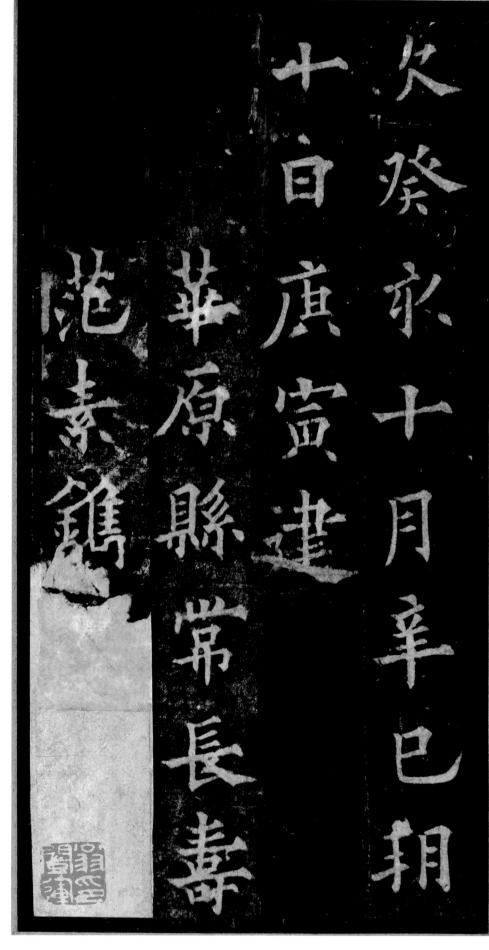

次癸亥十月辛巳朔／十日庚寅建。／華原縣常長壽、／范素鐫。／

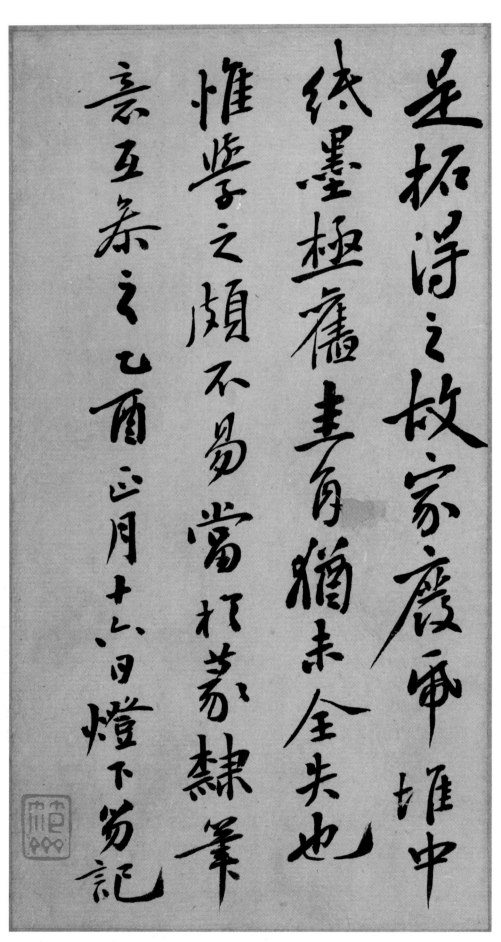

是拓得之故家廢車堆中
紙墨極舊真有猶未全失也
惟學之頗不易當打荔隸筆
意互參之乙酉正月十六百燈下急記

临摹是帖不可只学其剑拔
弩张之势　沈厚道劲正世纶
妙变也　间道州何子贞太史临

此世傳華亭与末識居世妙のろ

仿古帖而以一蹴幾や不不若功

晚雄純詣丁亥長至菊庵

王元美曰評者謂歐陽蘭臺書
瘦怯於父而險峻過之道曰碑如
病維摩高格貧士雖不饒樂而眉
宇間有風霜之氣可重也趙子函

謂蘭臺散學父書而小二家為險業
時並隸分自是南北朝風流遺韻
李仲班孔廟碑趙文淵書華岳頌而
霞觀也

壬辰秋八月臨一過并臨孟法師碑
竭一月之力精心摹倣未知書道能
步進一層否匆匆誌記

羅㛃言貞松老人外集載得見道州何氏藏
此碑有元翰林院朱記題宋拓本中冰釋善
逝四字已損予見武進費氏舊藏本劉鐵雲
審定為宋拓此四字尔損是本不僅完好且通
體筆道瘦勁与它本迥異定為南宋昔壇

無題 一九五四年除夕燈下校勘湯記

曾以明拓及清初拓二本與此細校此本不特善逝冰釋四字

其他點畫完好筆道未損之處不勝枚舉　慧仁

日本書苑雜志所印此碑前人題為宋拓其第三行李儼製文

此李字儼字末筆均損冰釋善逝四字描填通篇字尸鬆

弦不及此本遠甚

王懿榮藏道因碑鄭板橋等定為真宋拓本經有正書局石印
行世細審冰字右半筆跡不符其原本出於描填與雙光緒間上海
又印一姜西溟藏本題為南宋拓冰釋善逝四字不損故知此四字完
好之本當為南宋早期物流傳亦有數矣

（歐陽詢）子通，亦善書，瘦怯於父。薛純陀亦效詢草，傷於肥鈍，乃通之亞也。

——唐 張懷瓘《書斷》

學有大小夏侯，書有大小歐陽，父掌邦禮，子居廟堂，隨運變化，爲龍爲光。

——唐 竇臮《述書賦》

（歐陽詢）子通，亦能繼美。拜納言，封渤海公。

——唐 竇蒙

筆力勁險，盡得家風，但微失豐濃，故有愧其父。至於驚奇跳駿，不避危險，則始無異也。

書家諭通比詢書失於瘦怯，薛純陀比詢書於肥鈍，今視其書，可信也。

——宋 董逌《廣川書跋》

評者謂歐陽蘭臺瘦怯於父而險峻過之，此碑如病維摩、高格貧士，雖不饒樂，而眉宇間有風霜之氣，可重也。余嘗謂皇象《文武》索靖《載妖帖》，章草中鳥迹筆者。顏者卿《家廟》、《茅山碑》，正書中玉筋筆者。蘭臺《道因碑》，正書中八分筆者。此未易爲俗人言也。

——明 王世貞《弇州山人四部稿》

歐陽通正書較信本流麗有餘，而嚴敬不足。杜詩云『書貴瘦硬方通神』，今以此視《化度》、《醴泉》諸碑，已有癡肥矣。然學者以此求信本之迹，則亦執柯伐柯，取則不遠矣。

——明 盛時泰

王元美曰評者謂蘭臺瘦怯於父而險峻過之云云，余謂蘭臺故學父書，而小變爲險筆，時兼隸分，自是南北朝流風餘韻，《李仲璇孔廟碑》、趙文淵《華嶽碑》，可復觀也。

——明 趙崡

蘭臺父子齊名，號大小歐陽，然率更世傳數碑，而蘭臺止存一《道因碑》。率更楷法源出古隸，居唐楷第一。蘭臺早孤，購求父書，不惜重資，力學不倦，作書每用批法，蓋學其父也。

——清 孫承澤

褚歐兩家書多自隸出，而率更得之尤多，故風骨更得之尤多，故風骨遒勁，如孤峰峭壁，有不可犯之色。蘭臺一秉家學，作書多用此法，但時出鋒棱，每以峭快斬截为工，則不免筋骨太露，乏和明渾勁之度耳。

——清 王澍

蘭臺是碑書於龍朔三年，上距率更之卒已二十年，至爲其母徐氏書志，在文明元年，又在此后二十年，其書格自必更於此，惜今止見是碑也。然全用《房彥謙碑》法，力追分隸，後來柯敬仲學歐，即從此得路。

——清 翁方綱

二十年前見《房彥謙碑》，分書筆勢與《道因》楷法相同，疑即都尉所書，而誤傳爲率更者，彼時尚未見碑陰有率更銜名書款也。善奴幼孤，克承家法，乃能以率更分書意度力量，并其形貌，運人真書，桀卓自立，以傳於後，豈非墨林中一巨孝哉。

——清 何紹基

大小歐陽書并出分隸，觀蘭臺《道因碑》有批法，則顯然隸筆矣。或疑蘭臺學隸，何不盡化其迹，然初唐猶參隋法，不當以此律之。

——清 劉熙載《書概》

圖書在版編目（CIP）數據

歐陽通道因法師碑/上海書畫出版社編．—上海：上海
書畫出版社，2012.7
（中國碑帖名品）
ISBN 978-7-5479-0392-6

Ⅰ.①歐… Ⅱ.①上… Ⅲ.①楷書—碑帖—中國—唐代
Ⅳ.①J292.24

中國版本圖書館CIP數據核字（2012）第119906號

中國碑帖名品［四十九］

歐陽通道因法師碑

本社 編

責任編輯	馮 磊
釋文注釋	俞 豐
審　定	沈培方
責任校對	柏 龍
封面設計	王 崢
整體設計	馮 磊
技術編輯	錢勤毅

出版發行　上海書畫出版社

地址	上海市延安西路593號 200050
網址	www.shshuhua.com
E-mail	shcpph@online.sh.cn
印刷	上海界龍藝術印刷有限公司
經銷	各地新華書店
開本	889×1194mm　1/12
印張	8
版次	2012年7月第1版 2018年8月第4次印刷
書號	ISBN 978-7-5479-0392-6
定價	48.00元